娜 娜 ④

原　　著：［法］左　拉
改　　编：健　平
绘　　画：杨文理　李宏明　杨宇萍　孙晓玲
封面绘画：唐星焕

U0101822

CNS　湖南美术出版社

娜娜 ④

娜娜从良遇人不淑，剧院小丑方堂在与娜娜同居不久，即对娜娜施暴。种种恶习暴露无遗。最后发展到带女人回家过夜，也不准娜娜进门。

娜娜又只好回到穆法伯爵的身边。穆法伯爵答应给她埃维里大街公馆，配有马车，还答应给她钻石，满足娜娜的一切物质欲望。

但娜娜最后给伯爵出了一道难题，就是要在综艺剧院出演福士礼的剧本中正经女人小伯爵夫人。为了摆平米侬，伯爵拿出了10000法郎。

娜娜的演出失败了。因为有伯爵的包养，并不妨碍她成为风月场中的明星。

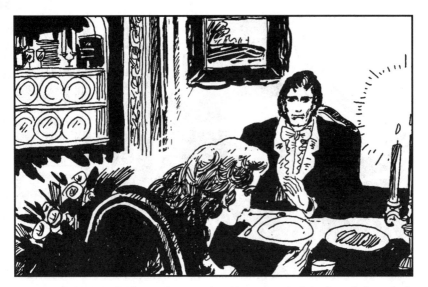

1. 娜娜害怕失去方堂，不仅不问他要钱，反而在晚饭桌上拿出三个法郎给他，说这是用剩下的。方堂愣了一下，但随即就收下了。这餐饭他吃得特别高兴，还隔着桌子吻了娜娜一下。

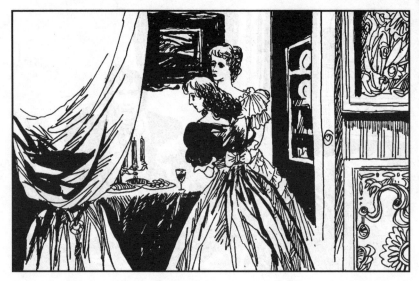

2. 姑妈来访时，看见厨房里摆着许多好菜，便问："谁付钱？"娜娜无言以对，哭了。姑妈说："我知道，这钱不干净。""我是被迫的，为了留下方堂……"姑妈把娜娜抱在怀里。

3. 拉皮条的特里贡给娜娜介绍了两次生意后，就不再找她了。娜娜没办法，只好和萨丹一起到马路上去拉客。

4. 在风雨交加的夜晚，他们就到下等舞厅去转悠，为了方堂，娜娜是什么也不顾了。

5. 一天在马路上，她们被警察追得亡命地奔跑，她和萨丹失散了。眼看就要被警察抓着了，一个男人突然抓住她的胳膊，把她带到安全的地方，那是普律利埃尔。

6. 普律利埃尔说："走，上楼到我那儿去。""不，我不想去。""既然人人都可以，为什么我不行？""不为什么。"娜娜太爱方堂，不愿意和他的朋友背叛他。

7. 第二天晚上，娜娜去找萨丹，竟看见舒阿尔侯爵双腿颤抖，扶着楼梯一步步走下来，她忙装作擤鼻涕，躲过了他。她感到一阵恶心，便返身来到街上。

8. 娜娜信步去找姑妈，却迎面碰上拉勃戴特。他已听说她的遭遇，批评她说："你的钱被花光不算，还落得天天挨打，你想得到什么呢？你看罗丝，自从得到穆法后，便趾高气扬起来，而你……"

9. 娜娜脱口而出："假如我愿意……"拉勃戴特趁机说："伯爵的事我可以调停。"娜娜谢绝了。拉勃戴特又说："博德纳夫正准备上演一个福士礼的剧本，那里面有个角色很适合你。"

10. 娜娜虽然拒绝了拉勃戴特，但对方堂没跟她说起那个剧本和那个角色颇为不满，回家便问方堂，方堂嘲笑说："什么角色？那个尊贵的夫人吗？姑娘，你胜任不了的，别让人笑话了。"

11. 娜娜对他的嘲笑毫不计较，因为她爱他超过一切。方堂却不领情，恶狠狠地说："等我把那7000法郎给另外一个女人时，我就把你赶走！那就是你要的结局。"

12. 几天后的一个晚上，娜娜不到11点就回来了。门是从里面插上的，门缝下有灯光，可她敲了好久门也没人开。后来终于听到方堂在里面骂了句："他妈的！"她便敲得更响了。

13. 方堂只骂"他妈的"，却不开门。娜娜使劲地捶，门都要敲碎了。大约一刻钟后，方堂才猛地把门打开，他粗鲁地说："你怎么没完没了啦，不想让我们睡觉了？你睁开眼睛看，我有客人。"

14. 娜娜看见了，那个在意大利剧院初次登台的小女人，正穿着她的睡衣，站在她花钱买来的家具中间向她笑着。方堂向她举起像钳子样的大手，说："滚！不然我就掐死你！"

15. 娜娜无处可去，只好去找萨丹，恰好萨丹也因交不出房租而被逐出门外。她们只好住进一个小旅馆。上床后，同性恋老手萨丹便对娜娜大加抚爱，又吻又抱，娜娜终于止住了哭声。

16. 突然，旅馆上下一片吵声。萨丹翻身坐起，低叫一声："警察！"娜娜吓坏了，便拉开窗户跨到外面的顶棚上，萨丹立即把窗户关上。

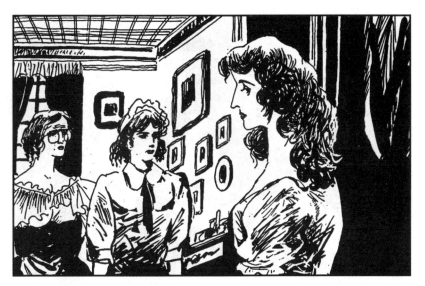

17. 上午娜娜去找姑妈，姑妈一见她的样子立即明白了一切。佐爱恰好也在那里，她说："太太终于回来了，我知道这不过是早晚的事。"

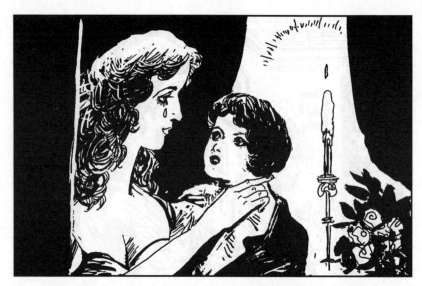

18. 姑妈要侄女去抱抱小路易，她说："母亲的明智，就是孩子的幸福。"娜娜弯腰吻着儿子那没有血色的小脸，甜酸苦辣一齐涌上心头，顿时泪如雨下，叫着："我可怜的宝贝！我可怜的儿子！"

19. 综艺剧院正在排练《小公爵夫人》。福士礼和博德纳夫坐在舞台口的两张椅子上。由于扮演公爵的演员博斯克不见了，大家找的找，喊的喊，一时间一片乱哄哄的。

20. 博斯克来了，可是要排的第二幕的代用布景没弄好。博德纳夫用手杖敲打地板，大声呼喊道："巴里约！巴里约在哪？我早说过拿一把椅子放在那儿当门，可就是不听。人呢？溜哪去了？"

21. 扮演女仆的西蒙娜和扮公爵的博斯克总算登场了，他们在提词员的提示下机械地活动着。福士礼懒得看他们，侧身问博德纳夫："她来了吗？"博德纳夫点点头，转身向二楼的包厢看了一眼。

22. 娜娜正和拉勃戴特躲在中间包厢的阴影中。娜娜是来看排演也是来等穆法伯爵的。牵线人就是拉勃戴特。

23. 舞台深处，等着上场的演员正聚在一起聊着，罗丝告诉大家，游乐剧场愿意每晚出300法郎，请她演出，大家就此大声议论起来。博德纳夫怒吼起来："你们能不说话吗？我们一个字也听不见了！"

24. 排演时断时续，扮演公爵夫人的罗丝出场了，夫人误入一个妓女家。罗丝来到台前，扬起双手，用铿锵的声音读出台词："上帝呀！多可笑的人世！"

25. 娜娜盯着罗丝，低声问拉勃戴特："他肯定能来吗？" "可以肯定。他会和米侬一起来的，米侬总要替妻子抓住情人不放的。他一来，你就去马蒂尔德的化妆间，我会让他去那儿找你。"

26. 过了一会儿，拉勃戴特问娜娜："你看妓女热拉尔迪娜这个角色怎样？"娜娜一动不动，没有回答。拉勃戴特又补了一句："博德纳夫要把这个角色留给你。"

27. 由于自命不凡的方堂成心敷衍了事，福士礼吼叫："停下，不是这样子。"那是什么样子？""你再来一遍。""不行，这演法我不接受。"方堂说完坐着不动了，排演又停了。

28. 博德纳夫对福士礼说："亲爱的，你真是傻瓜。"福士礼跳了起来，说："什么！傻瓜！""照你那样弄下去，观众要喝倒彩的，傻瓜！""你是傻瓜！"他们丢下演员互相对骂起来。

29. 方堂做着各种怪相，惹得演员捧腹。博德纳夫朝他们吼了起来："他妈的！我已经失败过两次了，你们再这样闹下去，我只好让剧院关门大吉！现在排演继续，谁再捣乱，就请他滚蛋！"

30. 第二幕快排完时，米侬和穆法伯爵出现在舞台深处。"啊！他们来了。"娜娜激动地小声叫着。拉勃戴特说："我们去后台吧，你在化妆室等着，我再下来找他。"

31. 博德纳夫在舞台一侧的小通道上截住娜娜，他向她介绍了一番妓女那个角色后，说："怎么样？多棒的角色，就是为你预备的，明天来排戏吧。"娜娜冷冷地说："那个角色有些什么戏？"

32. 博德纳夫有些发窘地说: "她只有一场戏,不长,但很出色。你签字吗?"娜娜仍然很冷静,说: "我们过一会儿再说吧。"她已学会不马上说出心中的想法了。

33. 当拉勃戴特把穆法拉到一边去说话时，罗丝已明白是怎么回事了，她的自尊心受到伤害，对丈夫说："看见了吧！如果她又玩对斯泰纳的那种把戏，我就把她的眼睛抠出来。"

34. 米侬要她住口，因为他很清楚，穆法是无法抗拒娜娜的，除了多捞些好处外，别无他法。这时博德纳夫喊："罗丝出场。"米侬把妻子推向出口，说："去吧，剩下的事由我来处理。"

35. 米侬走到福士礼的身边，冷嘲热讽地恭维着他的剧本，然后突然问："你那个受尽妓女折磨的公爵，是根据什么人塑造的？"福士礼笑而不答。博德纳夫却向伯爵一瞥，米侬笑了。

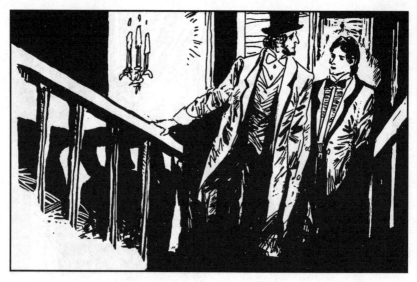

36. 拉勃戴特把伯爵领到楼梯口，说："三楼右边走廊，只要推门就行了。"

37. 伯爵独自登上楼梯，到三楼时，他已气喘吁吁，无力再迈步了。和娜娜见面是他梦寐以求的，也因此使他紧张激动难以自持，他靠墙站着，希望自己能镇静下来。

38. 娜娜为了避开化妆室的怪味，此时正站在面向后院的窗口，冷静地盘算着如何跟伯爵打交道，她心里已有了个计划。敲门声响了，她回头说："请进！"

39. 伯爵见了娜娜，竟僵立着动也不动。两个人严肃地互望了一会儿后，娜娜说："你来了，傻东西！"伯爵瞪着她，她便说："别像木头人似的你看我，我看你了，我们两人都有错，那就别再提了。"

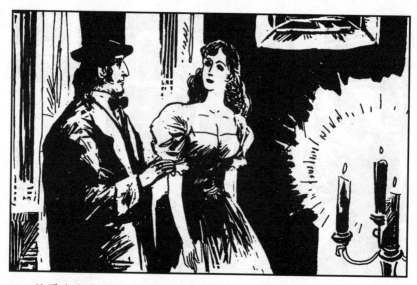

40. 伯爵连连地点着头。娜娜狡黠地一笑，伸出手说："既然和好了，就握握手，继续做好朋友吧。""怎么，好朋友？"伯爵沉不住气了。"是的。"娜娜严肃地说。

41. 伯爵则气急败坏地说："我是为了重新占有你才来的，我要从头开始。你说，你同意吗？"娜娜却一点不急地说："不可能了，亲爱的，我永远不会再同你上床了。"

42. 他注视了她一会儿，腿一软，跪倒在地上。她说："哎哟！别像个孩子。"他却真似孩子样的匍匐在她的脚下，紧紧地搂住她的腰，脸贴在她膝上，全身都在痛苦地颤抖着。

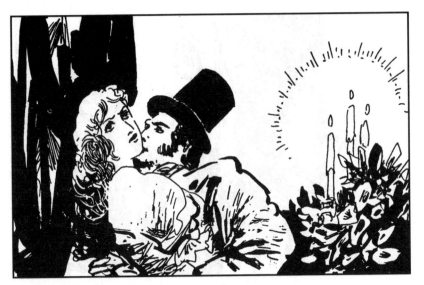

43. 娜娜任他抱住，但嘴上却说："我说不可能……"伯爵抢着说："你至少该听听我给你些什么，我会给你一座公馆，还有马车、钻石、衣服……甚至我的全部财产。只要你能属于我。"

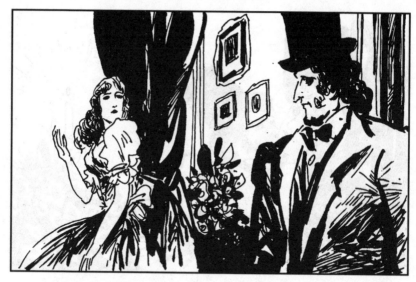

44. 娜娜轻蔑地摇着头说："你在我身上摸够了吗？看着你那副惨相，我才让你摸一会儿，可现在你该住手了。"她挣扎着站起，又说："你以为钱可以办到一切吗？我不在乎，你知道吗？"

45. 伯爵显出茫然的神色。娜娜说："我知道有一件东西胜过金钱，如果有人能满足我的要求……"伯爵抬起头，眼睛里闪过一线希望。娜娜说："我想得到剧里那个正经女人的角色。"

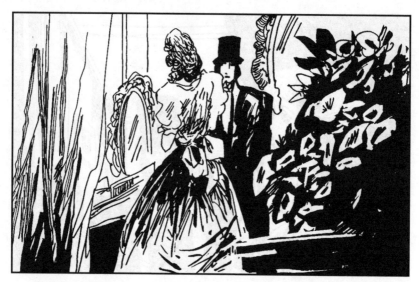

46. "什么正经女人？" "就是那个小公爵夫人。他们想让我演荡妇，好像我就只能演那种角色似的，他们错了，其实，只要我想拿出高贵样子，会做得很漂亮的。不信，你看！"

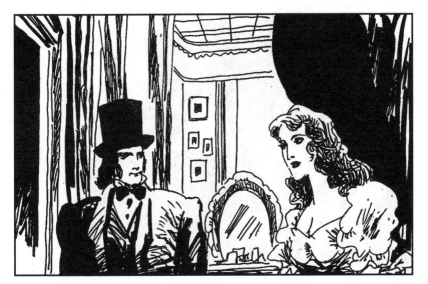

47. 娜娜挺起胸脯，煞有介事地走了几步，然后露出迷人的微笑问："怎么样？行吧。"伯爵吞吞吐吐地说："噢，完全可以。""就是嘛，没有一个女人，有我那种让男人自惭形秽的神气。"

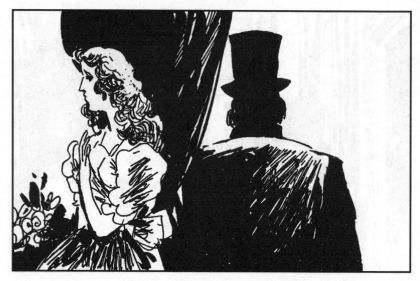

48. 她看看伯爵发呆的神气，又说："我希望扮演一个正经女人，我天天想，夜夜盼，我一定要得到那个角色，你懂吗？"伯爵一副不懂的神气，她只好挑明说："我要你替我弄到公爵夫人那个角色。"

49. 伯爵惊惶地说："这事不由我做主。""但博德纳夫可以做主，他正要向你借钱，就不能不把角色给你。"伯爵有些犹豫。娜娜叫着："你是怕得罪罗丝，舍不得跟那些禽兽一刀两断吧！"

50. 伯爵表白说："我对罗丝根本不在乎，我马上可以告诉她我不要她了。"娜娜露出胜利的微笑，说："那你就去找博德纳夫说呀！""你要什么都行，但这件事不行，亲爱的，我求你了。"

51. 娜娜不想再舌战下去，她柔情万种地搂住他的脖子，把嘴唇贴在他的嘴上，给了他一个长吻。

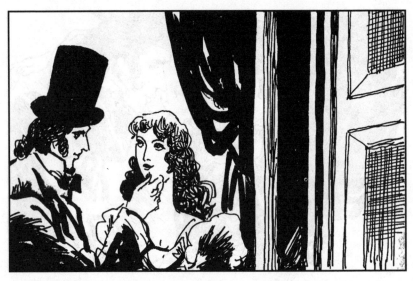

52. 伯爵被弄得意乱情迷，娜娜推着他往门口走去。伯爵正要迈步，她突然又抱住他，小声问："给我的公馆在哪？" "埃维里大街。" "有马车吗？" "有。" "有钻石？" "有。"

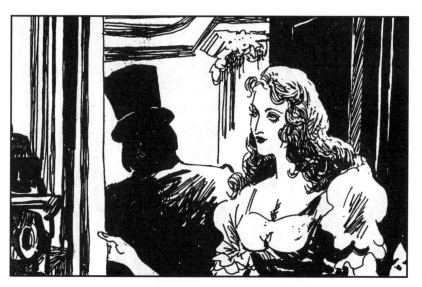

53. "你太好了，我的猫咪！你已经懂得一个女人需要些什么。你会把一切给我，我也就不需要别人了。现在我是完全属于你的，这儿，还有这儿！"她对他一阵狂吻，然后把他推出门去。

54. 伯爵来到昏暗的舞台，普律利埃尔正因为福士礼要删他一句台词，而提出罢演。博德纳夫不能失去这演员，便要福士礼再给他增加些戏。普律利埃尔便得势地说："我要落幕前的最后一句台词。"

55. 博德纳夫发现伯爵，便殷勤地迎了上去，说："你看见了吧，虚荣心一个比一个强，跟这些人打交道真难呀！"伯爵想快刀斩乱麻，直截了当地说："娜娜要演公爵夫人那个角色。"

56. 博德纳夫惊得一跳，喊道："真的？简直活见鬼啦？"伯爵直瞪着他，博德纳夫知道这是抓住穆法的机会，便很快作出决定，喊道："福士礼，请到这边来一下。"

57. 博德纳夫为避耳目，把他们带到小道具间里。福士礼奇怪地问：
"什么事呀？"博德纳夫说："我们突然产生一个想法，您认为娜娜能
演公爵夫人吗？"剧作家顿时目瞪口呆，接着大笑。

58. 福士礼说："人们会笑掉大牙的。"博德纳夫说："有人笑就不好，你再考虑一下吧，伯爵先生很欣赏这个主意。"为了掩饰自己的窘态，伯爵抓起一个小道具杯在手里玩着。

59. 福土礼仍坚持说："绝对不行！娜娜演风流女人，怎么都行。演上流社会的女人，不行！"伯爵鼓起勇气说："你错了，刚才她还给我表演过正经女人呢。就像这样……"

60. 伯爵拿着那个杯子，竟忘乎所以地模仿起娜娜的动作来。福士礼不再生气了，而是用怜悯和嘲笑的眼光望着伯爵。伯爵意识到那目光的意思后，便窘住了。

61. 福士礼提出另一问题："我们不能从罗丝手中把角色夺回来呀！"
博德纳夫说："这事由我处理。"福士礼说："仍旧不行，娜娜不适
合。别找麻烦了，我不想毁掉我的戏。"

62. 博德纳夫故意走开，让伯爵去说。伯爵费劲地走到福士礼身边，说："亲爱的，假如这事算我求你帮忙呢？"福士礼："实在没法答应。"伯爵强硬地说："我求求您，我一定要这样办！"

63. 伯爵用眼睛死死盯住福士礼，福士礼感觉到那隐含威胁的目光，知道那目光后面的意思，便说："您瞧着办吧，我无所谓。不过，您太过分了。"伯爵不再听他的，目光盯着手中的杯子看起来。

64. 博德纳夫见事情有了转机，忙走过来，讨好地告诉伯爵："那是只蛋杯。""噢，是的，是蛋杯。"伯爵说。博德纳夫说："既然大家的意见一致了，就把在外面听着的米侬找来做个了结吧。"

65. 米侬先是大叫大嚷，说这是对他的侮辱，是故意毁他妻子的前程，后来则说："为了罗丝的荣誉，你们赔偿10000法郎，我就让罗丝放弃这个角色去游乐剧院。"米侬说完，盯着伯爵静等回答。

66. 博德纳夫却说："这太过分了，白出10000法郎，别人会耻笑我的。"但伯爵说："问题就这样解决吧。"既然伯爵愿意出钱，博德纳夫也就不再说什么了。

67. 这时，从拉勃戴特那里得到消息的娜娜下楼来了，她故意摆出正经女人的高贵神气。罗丝一见她，就扑到她面前说："我饶不了你，我们之间这笔账总要算清楚，你记着！"

68. 娜娜不理罗丝，把福士礼拉到一边说："你觉得我心狠手辣吧？可我也要生存呀，我已经干了太多的傻事。而你，为了伯爵，也不该和我过不去呀。"福士礼觉得面前这个女人变了。

69. 娜娜的确变了，她竟泰然自若地走到方堂面前，伸出手说："你好吗？"方堂握住她的手说："好，不坏。你呢？"娜娜一字一顿地说："我很好。"

70. 一月后，娜娜的演出失败了。她对着伯爵大叫大嚷："这是个恶毒的阴谋，都是出于嫉妒。我只要出100路易，就能让那些嘲笑我的人跪在我面前舔地板。等着吧，我会让巴黎看看一个高贵的女人该是什么样！"

71. 娜娜终于征服了巴黎，成了风月场中的明星，开始了她纸醉金迷、挥霍无度的生活。每当她盛装坐在马车上招摇过市时，就会引得人驻足观看，或高呼："娜娜！娜娜！"

72. 伯爵给她的公馆是买自一个美术家的，是连同家具和摆设都买了下来的，因而不仅富丽堂皇，还颇具艺术气息。站在前厅迎接客人的仆人穿着制服，打扮和派头丝毫不输王府豪门。

73. 在这个宫殿中，只有楼上的小客厅里，由娜娜自己配置的两件瓷器摆设，能说明她的教养和身份。一件是只穿内衣的女人在捉跳蚤，另一件则是个裸体女人倒立着用手走路。

74. 伯爵和娜娜的关系公开以后，他对她已迷恋到无事不谈，言听计从的地步。一天，他对她说："达克内不久就要向我女儿求婚了。"娜娜说："那可是件好事。"伯爵似想起什么，笑了起来。

75. 娜娜问他笑什么,伯爵说:"那小子扬言要把我从你的魔爪下解放出来哩。"娜娜生气了,对这件婚事马上改变了态度,说:"那小子是个好色之徒,为此把家产挥霍得一点不剩。"

76. 看见伯爵一副见怪不怪的样子，娜娜便倚在他身上说："知道吗，那家伙曾耍手段占有过我，就在我属于你以后，他也在寻找机会呢！"看到伯爵脸色十分难看，娜娜知道那小子的好事吹了。

77. 娜娜贪得无厌,为了每月多得10000法郎,她背着伯爵和旺德夫睡觉。娜娜在床上问他:"听说你昨天又输了一大笔?""不错。为了女人和赌博,我就要倾家荡产啦!"

78. "那么，你不想活啦！"娜娜说。"是的。等吃光花尽那一天，我就把自己关在马厩里，然后放一把火，让自己跟心爱的马一块烧死。"娜娜吓得叫起来："你是开玩笑吧？"

79. 旺德夫大笑起来。娜娜坐起说："那我要的钱和首饰怎么办？"旺德夫也坐起来，搂着娜娜说："宝贝，等到6月，等那匹叫吕西尼昂的马夺了巴黎大赛的头奖，我什么都会给你的。"

80. 旺德夫一边穿衣服一边说："宝贝，我自作主张，给我一匹没有获胜希望的小母马取了您的名字，娜娜！娜娜这名字响亮悦耳，您不生气吧？""亲爱的，我喜欢你这样做。"

81. 乔治得到母亲的许可到巴黎来继续他的学业。可他一下火车就直奔娜娜的住处。此时娜娜正在梳妆室理装，穆法还在卧室里。对乔治的出现娜娜颇为惊慌，她叫道："小治治！是你！"

82. 乔治迫不及待地扑到她身上，搂住她吻个不停。娜娜害怕地叫着："别这样，他在卧室里。佐爱，快把他拉下去，让他在楼下等着，我一会儿设法脱身下去。"

83. 娜娜来到楼下时，乔治又扑上来抱住她说："你还爱你的小宝宝吗？""我当然爱了。"但立即挣开他，又说："你怎么事先不打招呼就跑来了，现在我的身子是不自由的，你得放聪明点。"

84. 乔治显出伤心的神色，美丽的眼睛里滚动着泪花。娜娜于是说："下午4点到6点你可以来，那是我会客的时间。"乔治不愿意地看着她。娜娜说："只要你听话，我会尽力爱你的。"

85. 从此，乔治像娜娜那条名叫宝贝的狗一样，成了女主人的玩物，同她耳鬓厮磨地混在一起。在主人需要时，小治治也会被她拉上床去温存一阵的。

86. 于贡太太得知乔治又落入坏女人的怀抱，便连忙赶到另一个儿子、上尉军官菲利普那里，求他去挽救他弟弟。菲利普替母亲擦去眼泪，说："妈，你放心，我一定会把乔治从那个女人手上夺回来的！"

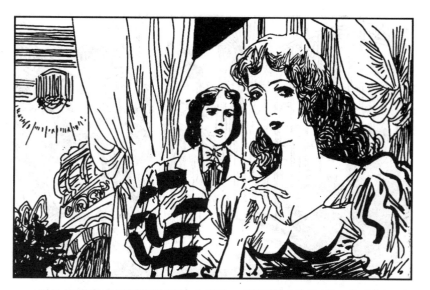

87. 乔治惊慌地向娜娜报告了这个消息。娜娜说："上尉又怎么样，守门人弗朗索瓦照样可以把他轰出去的！""我哥哥长得魁梧，可不是那么容易轰的。""放心，我会有办法的。"

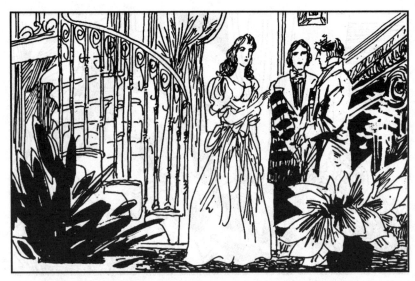

88. 两天后，弗朗索瓦通报菲利普上尉求见。乔治对娜娜说："别见他吧！"娜娜火了，说："为什么不见？他还以为我怕他呢。有好戏看了。弗朗索瓦，让那位先生等一刻钟，再领他来见我。"

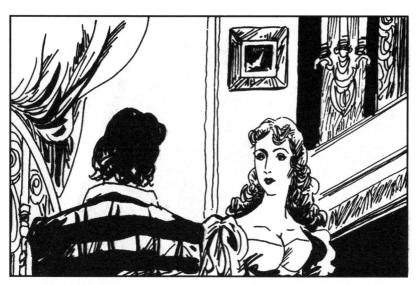

89. 时间到了。娜娜说："小治治，躲到卧室去吧。注意，别偷听，叫仆人看见不雅。别害怕，只要他讲礼貌，我也会以礼相待的。"乔治顺从地走了。

90. 乔治控制不住自己，去而复返，把耳朵贴在门上偷听起来。开始时，他紧握着拳，生怕他们会吵架，甚至大打出手。后来，娜娜好像哭了，他哥哥的声音也温和了。最后，两人亲亲密密地道了别。

91. 乔治大着胆子走进客厅，娜娜正在对镜看着自己。他问："谈妥了？""当然。他一眼就看出我不是那种下贱的女人，他会让你妈妈放心的。以后你会在这儿见到你哥哥，我邀请他了。"

92. 伯爵对娜娜的不忠心有所察，便问起她与于贡兄弟和旺德夫的关系，娜娜装出勃然大怒的样子说："他们都是行为端正的人，也知道我是个什么样的人，只要有一句话不对，我就会把他们轰走！"

93. 说着，她委屈地哭了起来，伯爵只好相信她，求她原谅了。于是，于贡兄弟、旺德夫伯爵都是娜娜家的座上客，他们和伯爵一起吃饭，一起聊天，一起享受娜娜的温存。

94. 一天，娜娜坐在马车上招摇过市时，突然遇见穿得邋里邋遢的萨丹。无聊的娜娜想重温同性恋的乐趣，便叫马车夫停车，把不太愿意的萨丹强行拉上马车，带回公馆。

95. 娜娜如获至宝，每天都和萨丹守在一起。两个女人在床上嬉笑接吻，情话绵绵。正当娜娜如痴如醉时，萨丹却因过不惯这种禁闭生活，而偷偷地跑了。

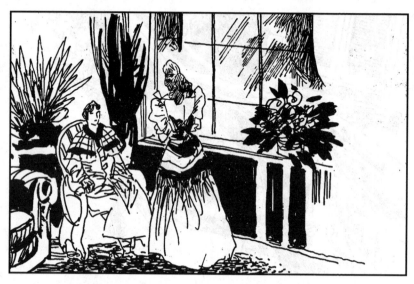

96. 娜姗立即跑到洛尔饭店去找她，不想在那儿碰到了达克内。她想显示一下自己的胜利，便对坐在边上的达克内说："小家伙，婚事有进展吗？""见鬼！该死的伯爵突然冷淡起来。"

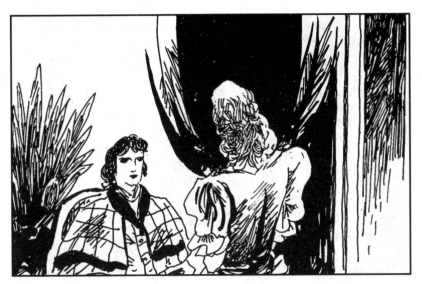

97. 娜娜说："怎么不把你的岳父从我这个坏女人的魔爪下解放出来呀！你真是聪明一世，糊涂一时，竟对一个对我难舍难分的人说我的坏话！听着，小东西，只要我愿意，你就能结婚。"

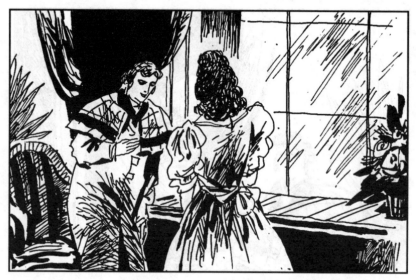

98. 达克内明白了，他连忙戴上了白手套，做出彬彬有礼的样子，躬身，以极甜美的声音说："夫人，请允许我与爱丝泰勒伯爵小姐结婚。"娜娜笑了，怨恨随之烟消云散。

99. 在达克内的甜言蜜语下，娜娜随他回到家中。在床上度过两小时后，娜娜边穿衣服边说："你真要同她结婚？""当然，我没钱了。"她跷起脚让他替她扣上靴扣。

100. "这笔交易成啦！可是，你拿什么谢我呢？"娜娜说。达克内讨好地抱住她，吻她。娜娜边笑边说："结婚那天，你让我先尝新，在你妻子之前。"达克内笑着连连应承。

101. 娜娜把萨丹找回来了，萨丹对她已是唯命是从。对此，谁也不敢说什么。一天吃晚饭时，萨丹咬着一口梨送到娜娜嘴边，于是两人在接吻中把梨吃完。几位先生做出生气的样子表示抗议。

102. 娜娜才不理他们。萨丹因此得寸进尺，晚饭后，贴着娜娜的耳朵说："把伯爵赶走。"娜娜有些犹豫，萨丹说："要么让他走，要么我走！"娜娜屈服了，因为她也需要婊子侍候。

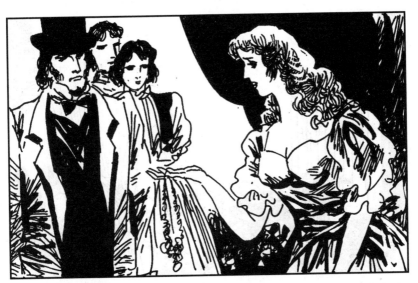

103. 伯爵无可奈何，掏出准备临睡前送她的蓝宝石项链，那是娜娜极想得到的。可是她看后只说："亲爱的，这就是我看见的那条吗？摆在橱窗里，效果可好多了。"

104. 伯爵走后，萨丹立即把娜娜拉到窗口，说："应该看看他那副倒霉相！"但她们却被一个捡破烂的老婆子吸引了。那人正冒雨在垃圾里翻着。

105．萨丹说："瞧，那就是绝代佳人波玛勒！她曾以美艳征服过巴黎，把男人玩弄于股掌之上。许多社会名流在她门外痛苦哀告，都不能亲近芳泽。可是红颜薄命，现在她连臭狗屎都不如了。"

106. 娜娜听得浑身发冷，连忙推开萨丹把窗户关上了。她转身倚在窗上，想起了夏蒙古堡那位集荣华富贵于一身的女主人，她也操过皮肉生涯，可却备受尊敬，因为她有钱，她才是她的榜样。

107. 巴黎赛马大会终于开始了。为了在终点处占个好位置，娜娜乘坐四匹白马拉着、车后站着两名跟班的华丽马车，一早就到达目的地。娜娜带着小路易和小狗宝贝坐在正座上，于贡兄弟坐在她的对面。

108. 娜娜开心地说着穆法："因为我指着门叫他滚，他已经赌气两天没来了。其实，他是个不可救药的伪君子，每天晚上都忘不了祈祷，画过十字后，才从我身上跨过去躺在床里。"

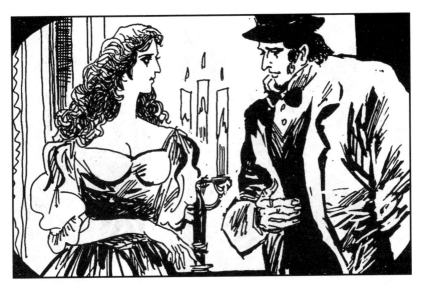

109. "那么，他事前事后都要祈祷。"菲利普调笑着。"是的。我们每次吵架，他总要把神父抬出来。其实，对宗教我也是信仰的，不过这并不妨碍我随心所欲和尽情享受。"

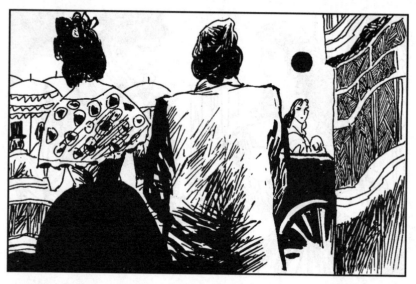

110. 她忽然打住，叫道："你们瞧，米侬两口子带着孩子来了。"罗丝也看到了娜娜，但却故意把头歪过一边不理她。

111. 娜娜讨了个没趣，便又继续刚才的话题：“你们认识那个叫韦诺的小老头吗？”乔治说：“他是耶稣会会士。”“他来找过我，求我把幸福还给穆法家，我说我正求之不得。”

112. 娜娜没说出来的是，伯爵在经济上已有了麻烦。这时乔治叫起来："看，伯爵夫人就在那边呢。"娜娜举起望远镜，"我看见了。穿着紫色衣服，女儿是白衣服。达克内也在那里。"她说。

113. 菲利普说："他跟伯爵小姐就要结婚了。听说伯爵夫人是不同意的，是伯爵独断专行。"娜娜笑了，得意地说："我知道，我知道。"

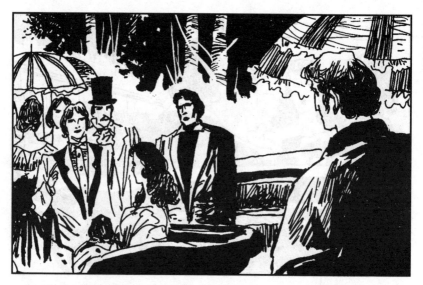

114. 这时，娜娜的同行都来了，她把拉勃戴特召到面前问："我的牌价是多少？"拉勃戴特说："娜娜的牌价一直是1比50。""见鬼！我太便宜了。我决不在自己身上押一个路易。"

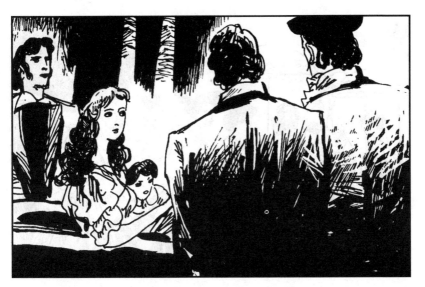

115. 娜娜又问："你看我哪些马好？英国人的马我不赌，因为我是爱国的。算了，你是行家，你替我看着办吧！就是不要押在娜娜身上，它在今年的狄安娜杯和良驹赛中都败得很惨！"

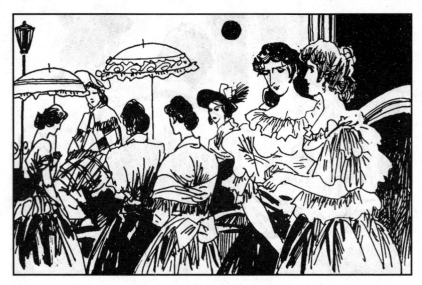

116. 拉皮条的特里贡也来了，她高坐在车夫的座位上，以看马的眼光扫一眼四周的女人，仿佛她们都是她的臣民。也的确如此，女人们都偷偷向她送去巴结的微笑。

117. 乔治又叫起来："看见埃克托了吗？继承遗产后他变得飘飘然了。"娜娜心里一动，说："他倒是风度翩翩！"

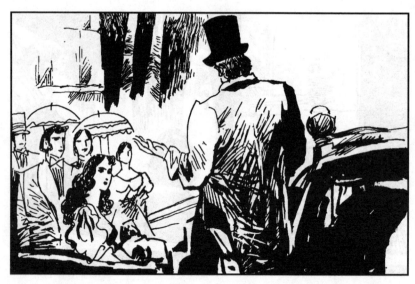

118. 埃克托已跑过来，他站在马车的脚踏板上向娜娜致意。娜娜故意逼他："您的佳佳呢？""完了，我同那老太婆完了！现在是您，您才是我的朱丽叶！"

119. 越来越喧闹，人们在为下赌又争又叫。为了讨好娜娜，埃克托说："我为娜娜赌一个路易。"乔治说："好极了，我赌两个。"菲利普说："我赌三个。"他们争相抬高数字，为这匹马大喊大叫。

120. 接着，三个青年又跑去为娜娜那匹马做宣传。米侬趁此来到娜娜身边，大声说："我得先跟你打个招呼，别太刺激罗丝了，她手上掌握着武器呢。"娜娜莫明其妙："武器？什么意思？"

121. 米侬说："她从福士礼的口袋里，发现一封伯爵夫人写给他的情书。罗丝要把信寄给伯爵，对《小公爵夫人》那件事进行报复。"娜娜已有了应付的办法，便说："好极了！等着看笑话吧！"

122. 这时，皇后来了，乔治伸头看着说："瞧，站在她后面的是穆法伯爵。"娜娜周围的女人交头接耳地议论起来。埃克托走来告诉娜娜："她们都在议论，说伯爵为保持他在宫中的地位，已不要你啦。"

123. 娜娜蔑视地说："这个蠢货，我只要轻轻地招呼他一声，他就会不顾一切地跑过来。这些人我根本不放在眼里，剥掉他们的伪装，假仁假义就完了，上上下下全是男盗女娼。"

124. 午饭开始了，娜娜卖弄地站在车上，为来向她致意的男人的杯子里斟着香槟。埃克托大声叫着："来呀，先生们！免费赠送，人人有份。"车子周围的人越来越多。